紫陽書院叢書

朱 江 主編

朱熹書法全集

樓宇烈

卷二

文物出版社

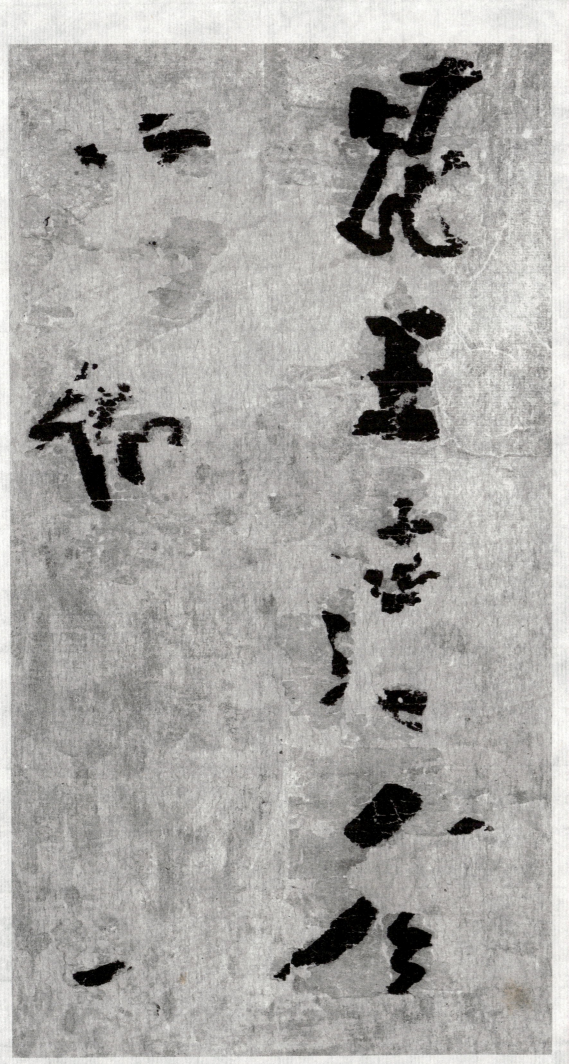
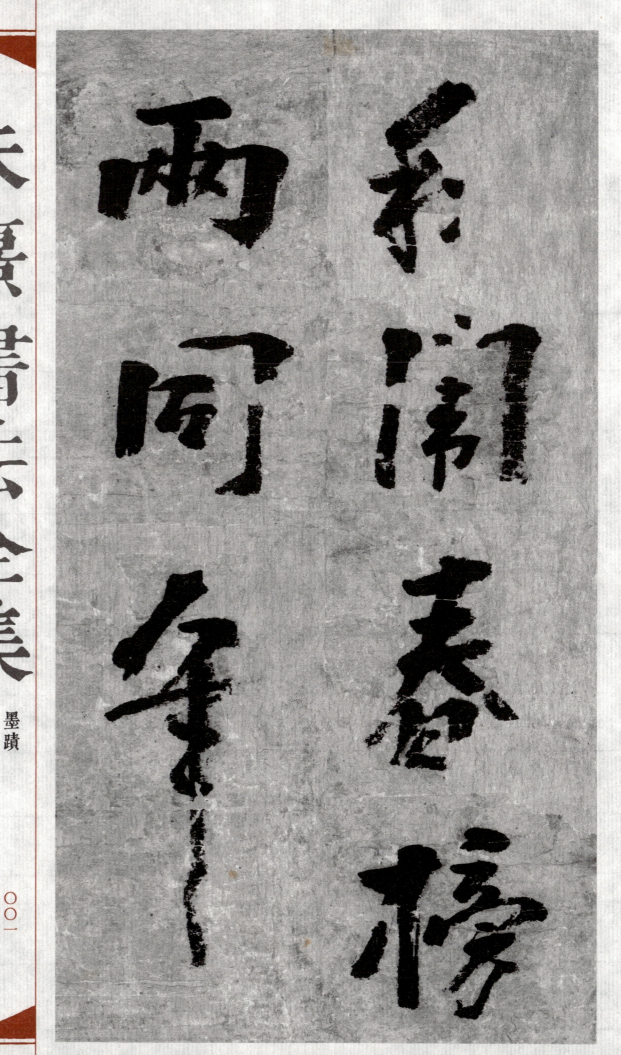

朱熹書法全集 墨蹟 詩文 001 002

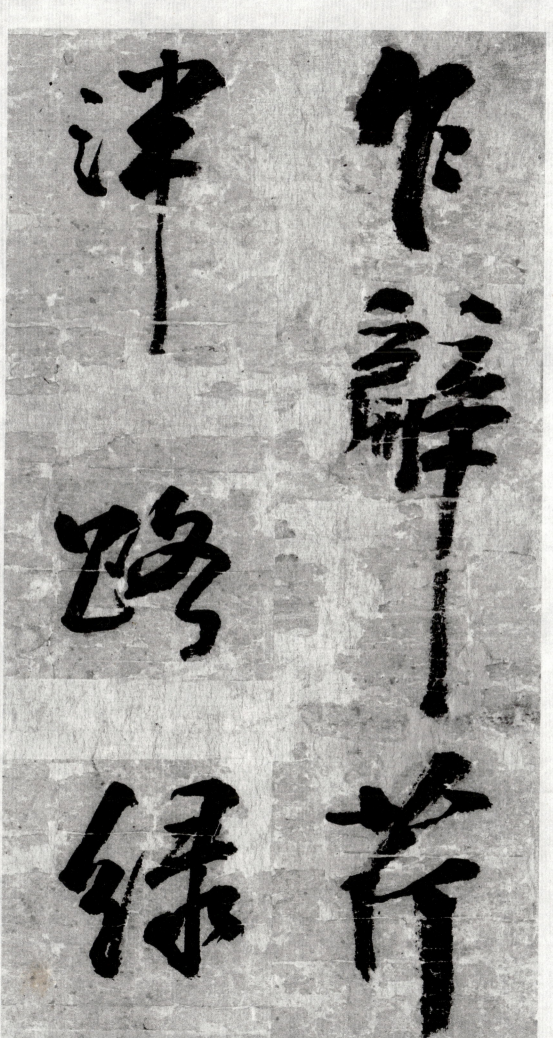
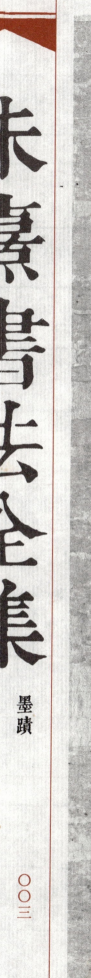
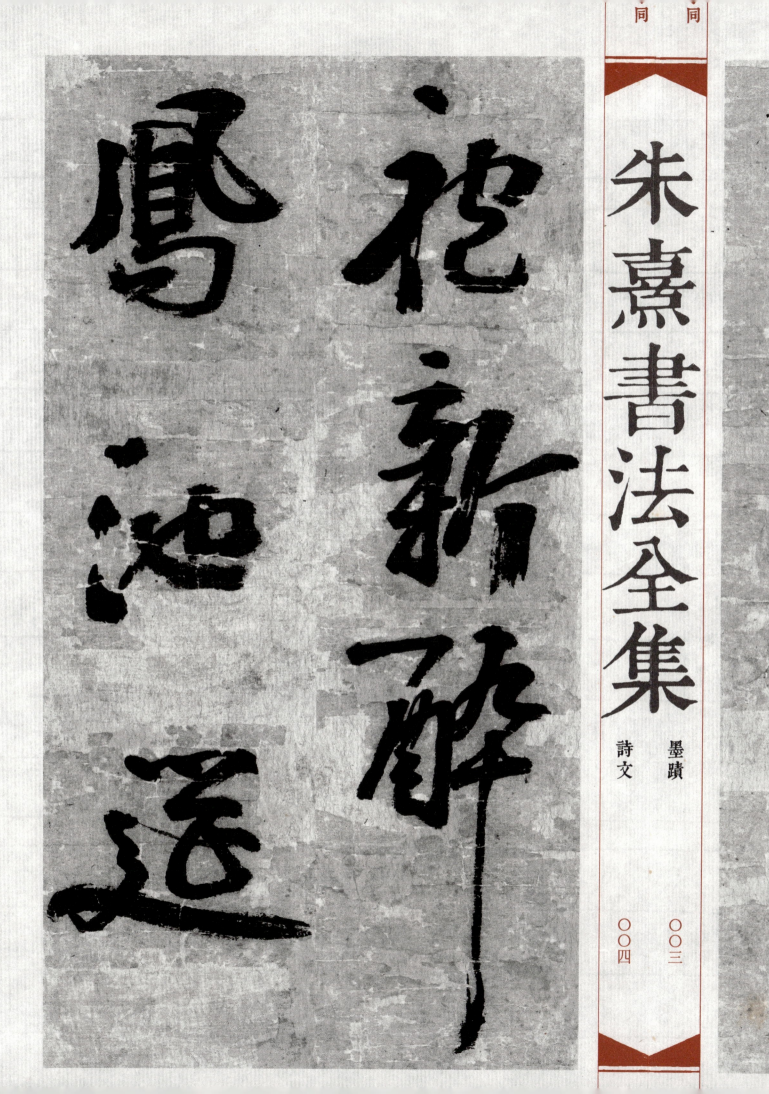

朱熹書法全集

墨蹟 詩文

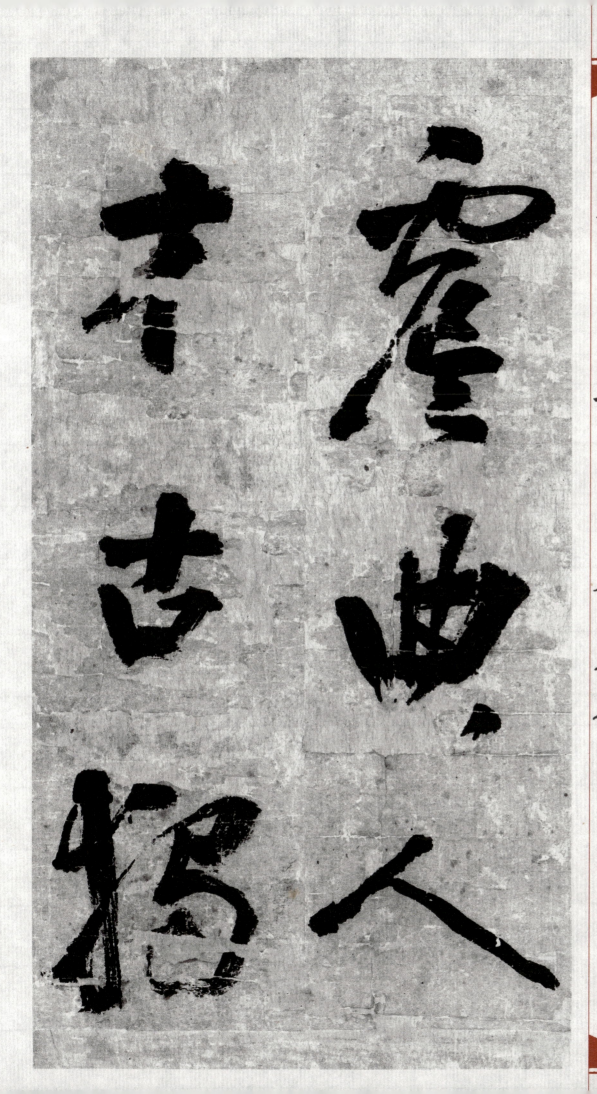
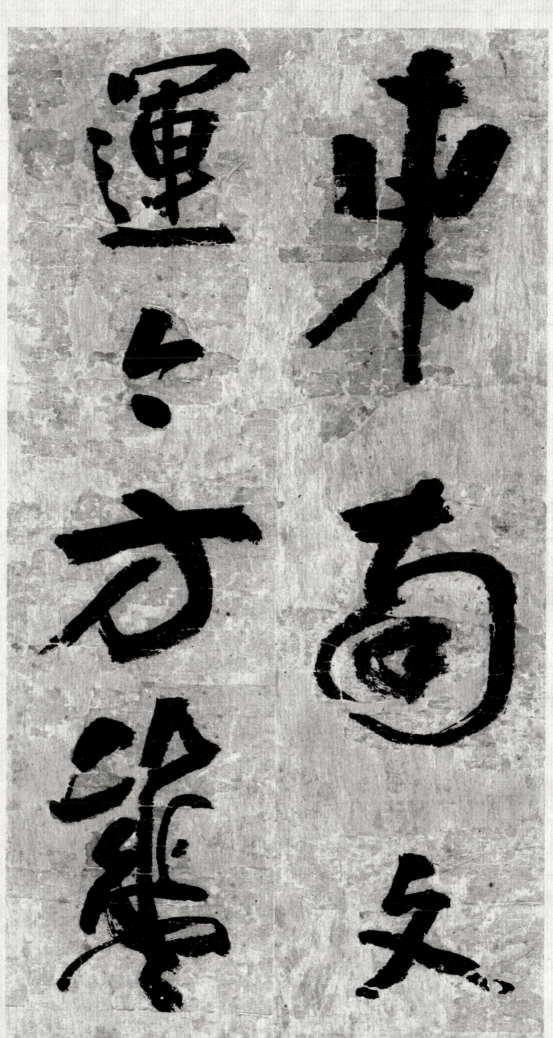

朱熹書法全集

墨蹟 詩文

同同

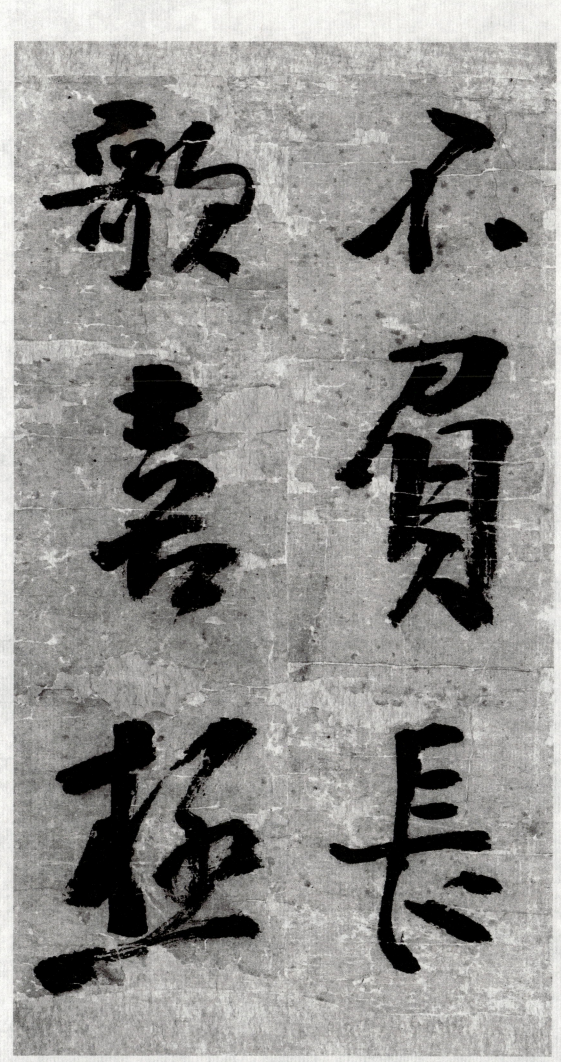
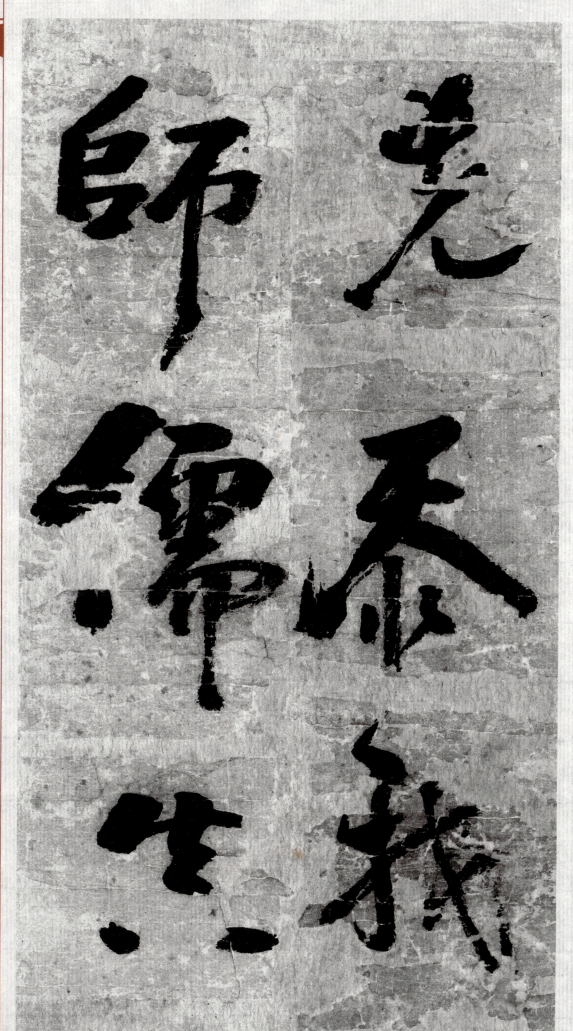

朱熹書法全集

墨蹟

詩文

〇〇七
〇〇八

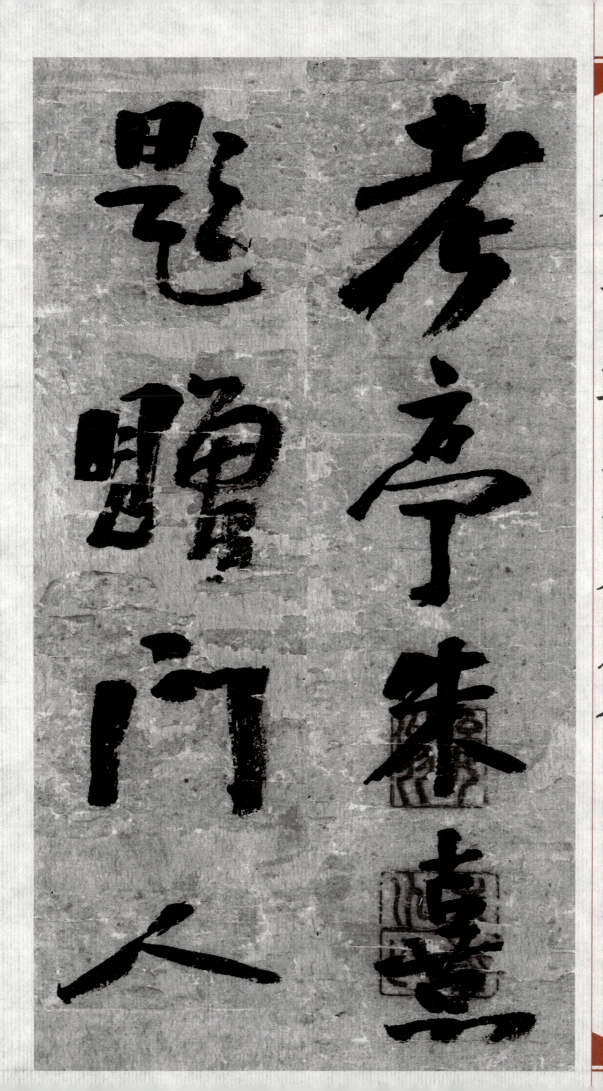
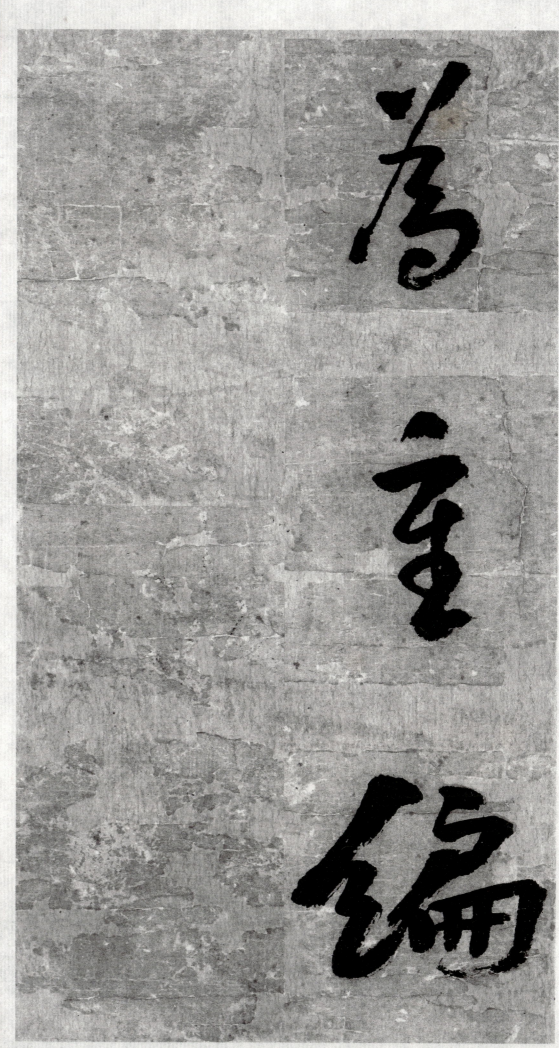

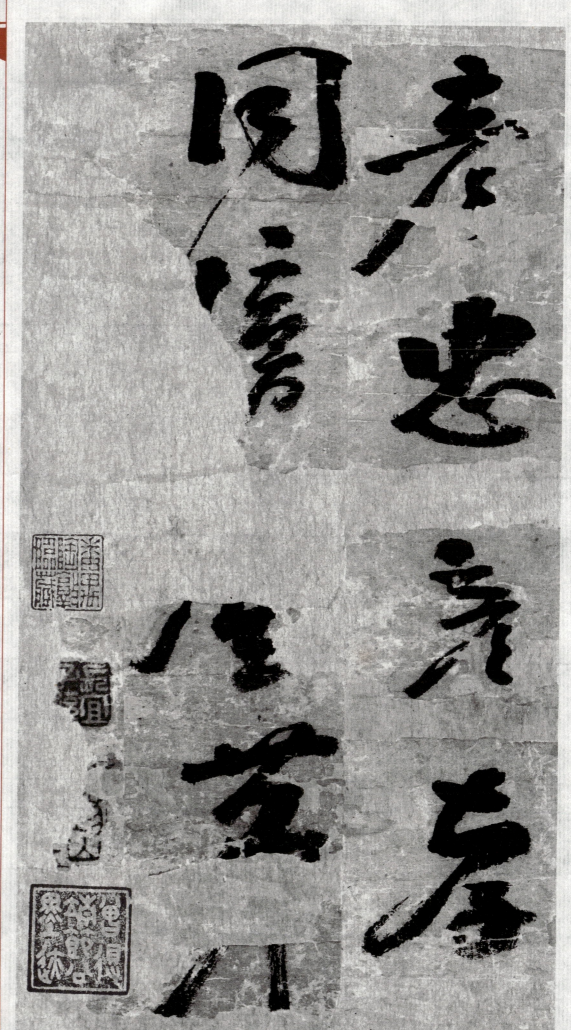
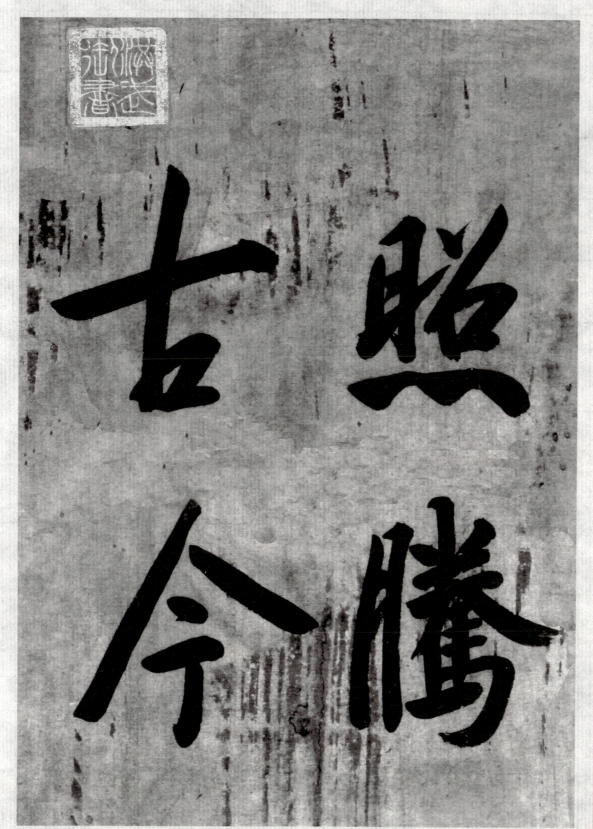

朱熹書法全集

墨蹟

詩文

○一二

同

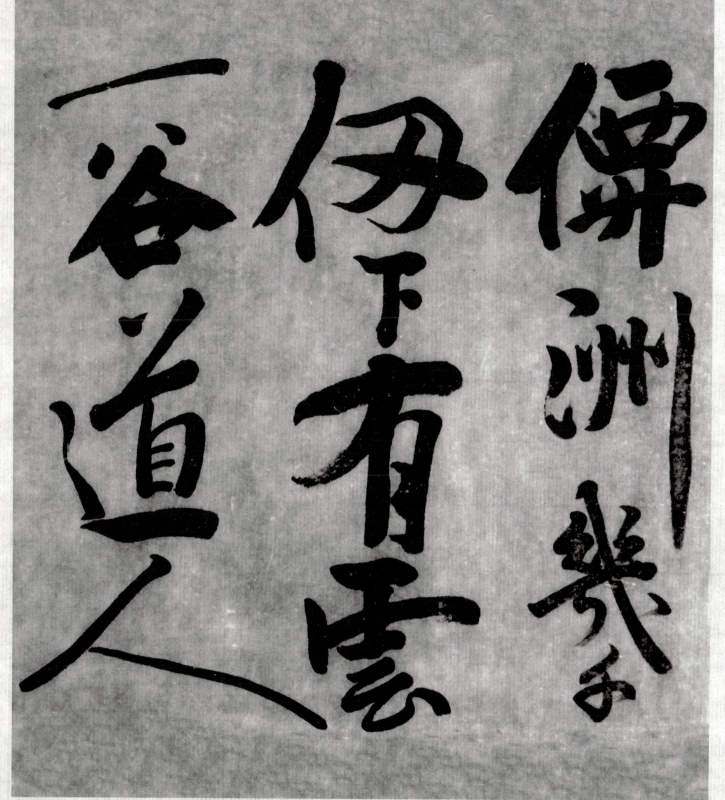

屏洲幾上伊下有雲容道人何年朱借地結茅屋想一陸掌

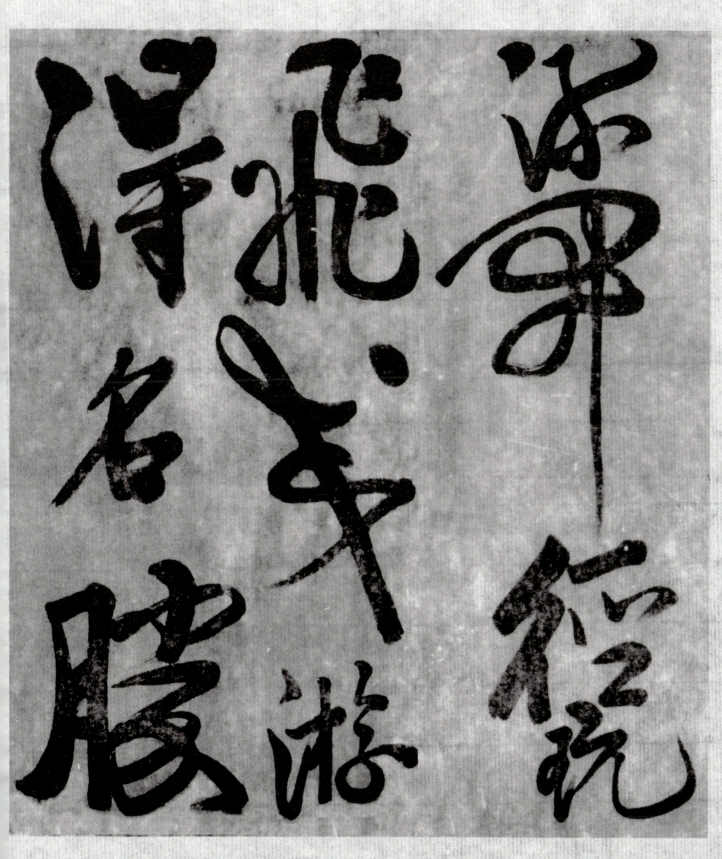

朱熹書法全集

墨蹟

詩文

015
016

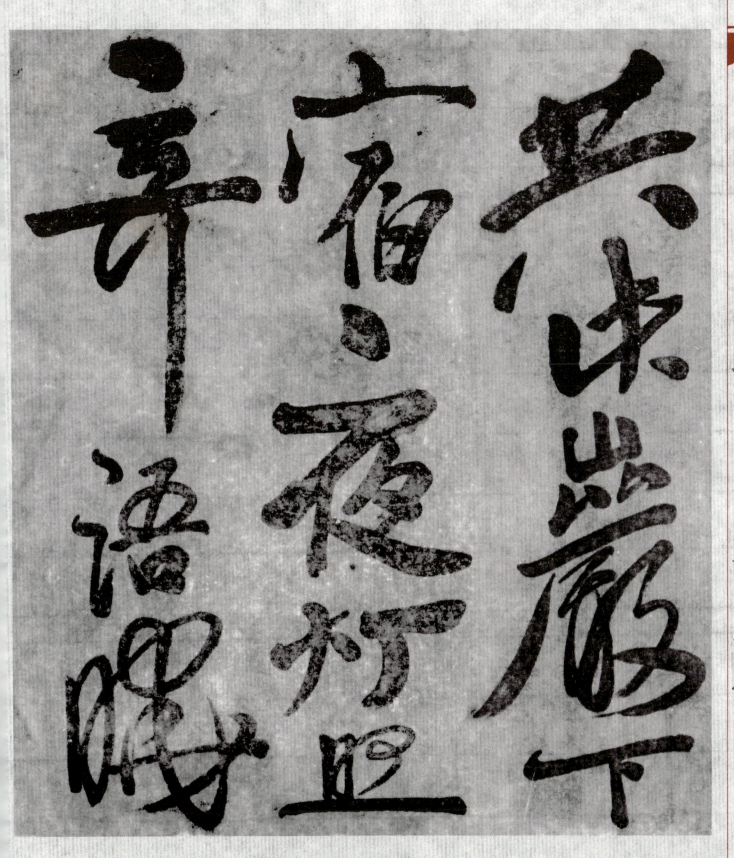

朱熹書法全集

墨蹟
詩文

〇一七
〇一八

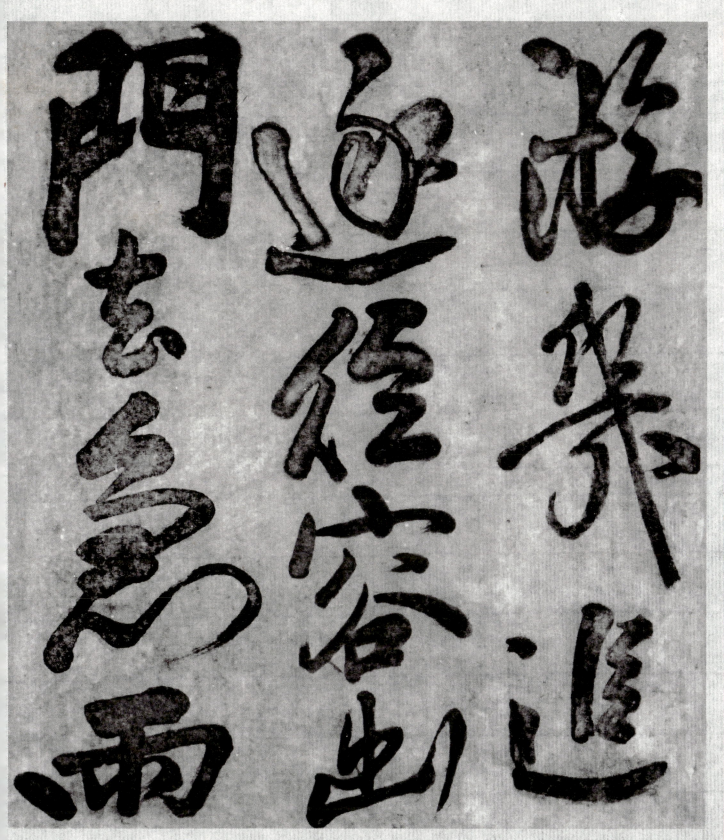

朱熹書法全集
墨蹟
詩文
〇一九
〇二〇

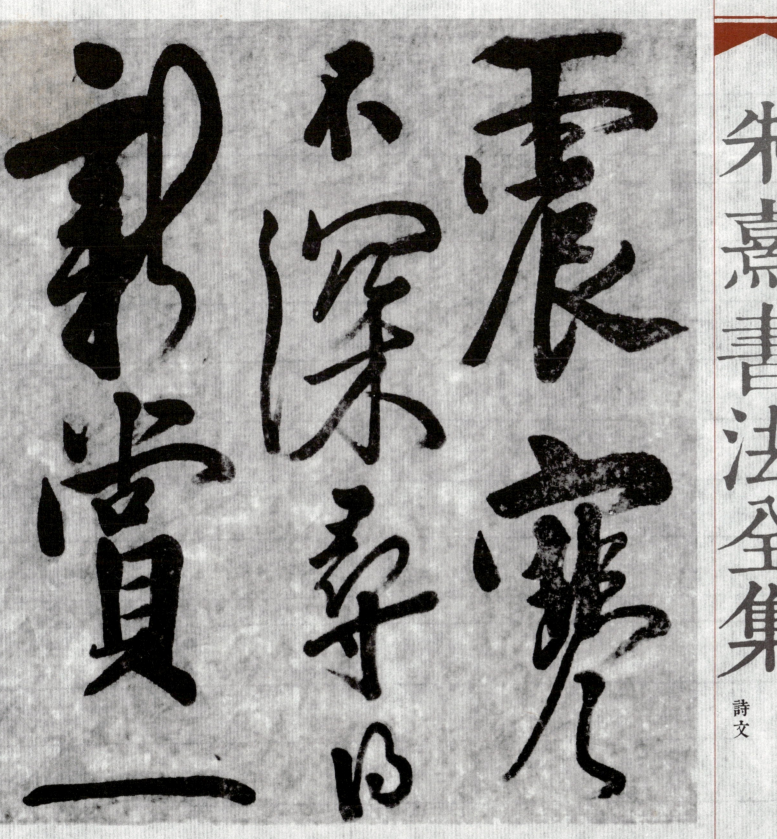

朱熹書法全集

墨蹟

詩文

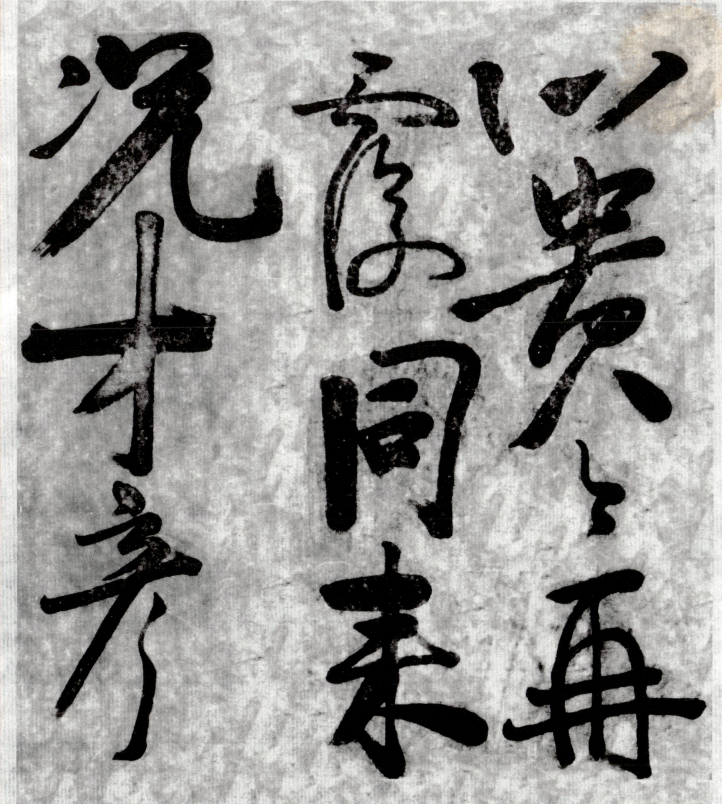
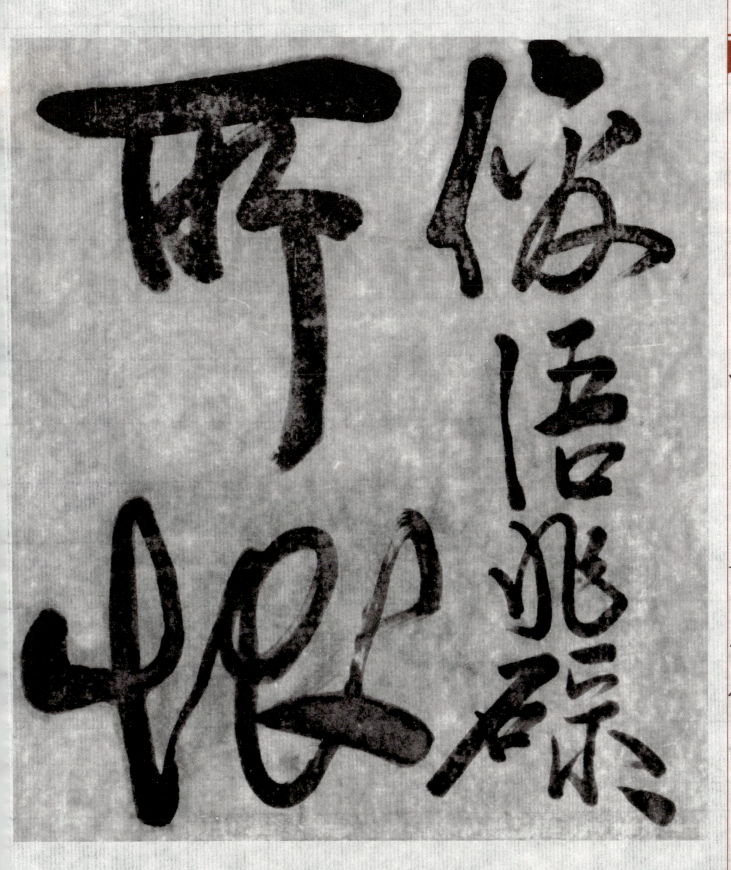

朱熹書法全集

墨蹟
詩文

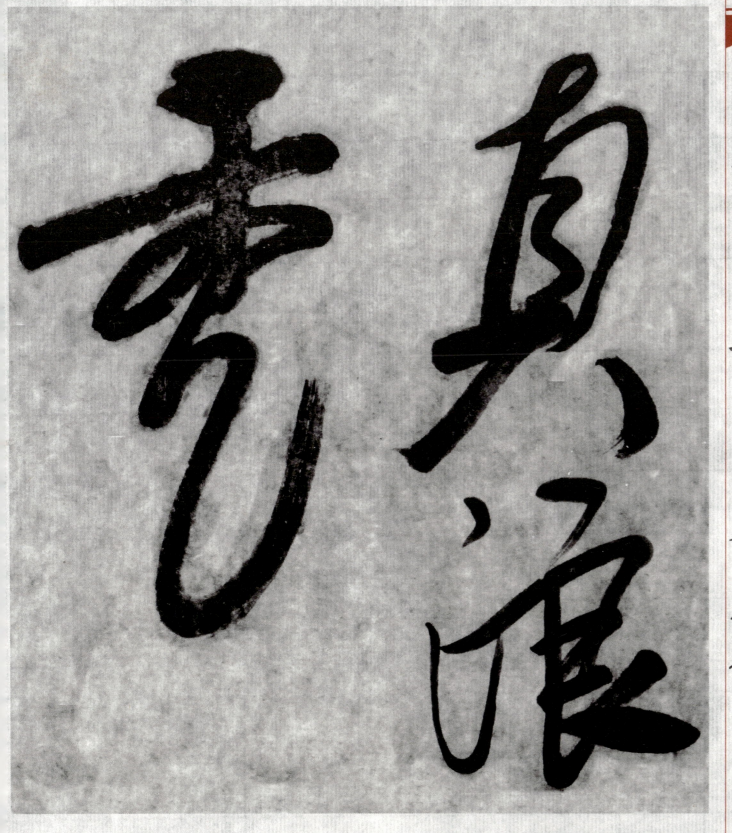
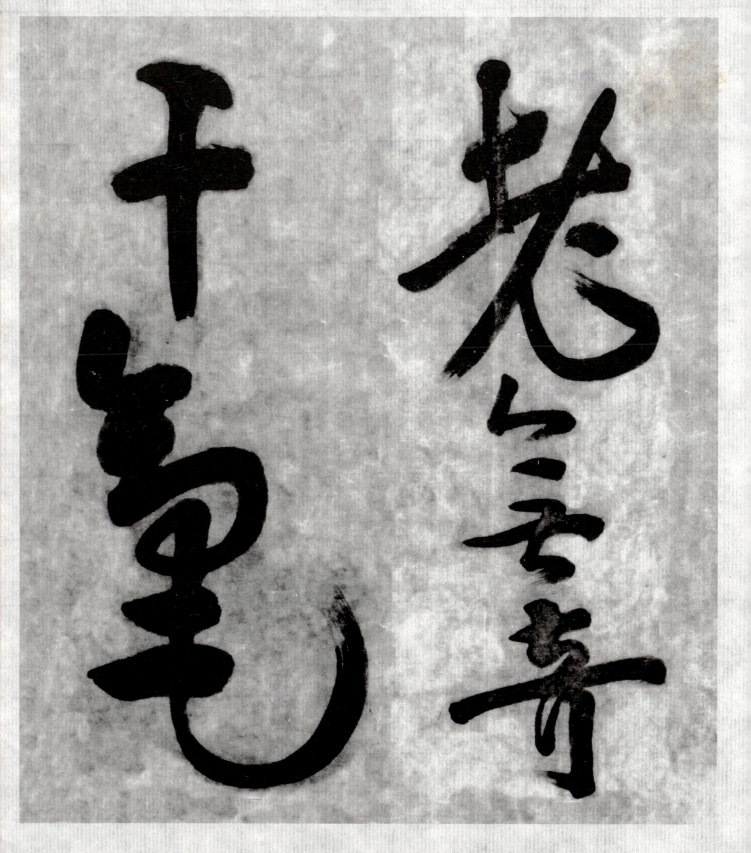

朱熹書法全集

墨蹟
詩文

〇二五
〇二六

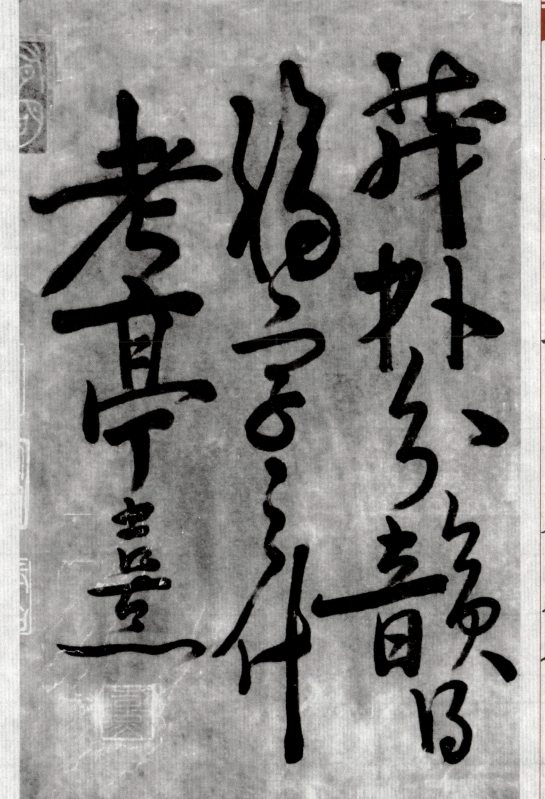

春雲薄薄水洋洋犬相雞閙又一鄉道見飄飄知姓同仙省不一鈴雲涼水孔日山

中宿人間是神洞人遠與白雲書晚省雲達白峰

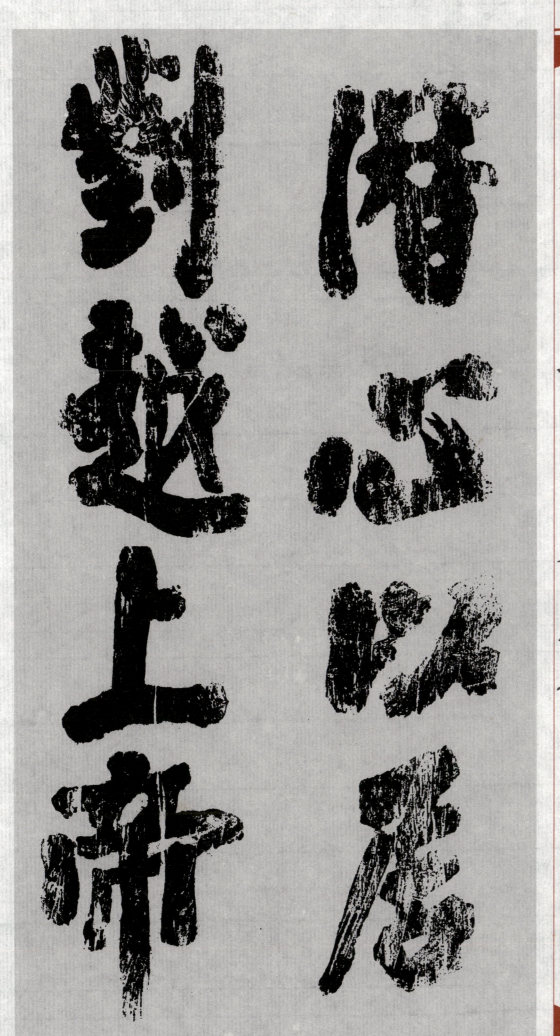

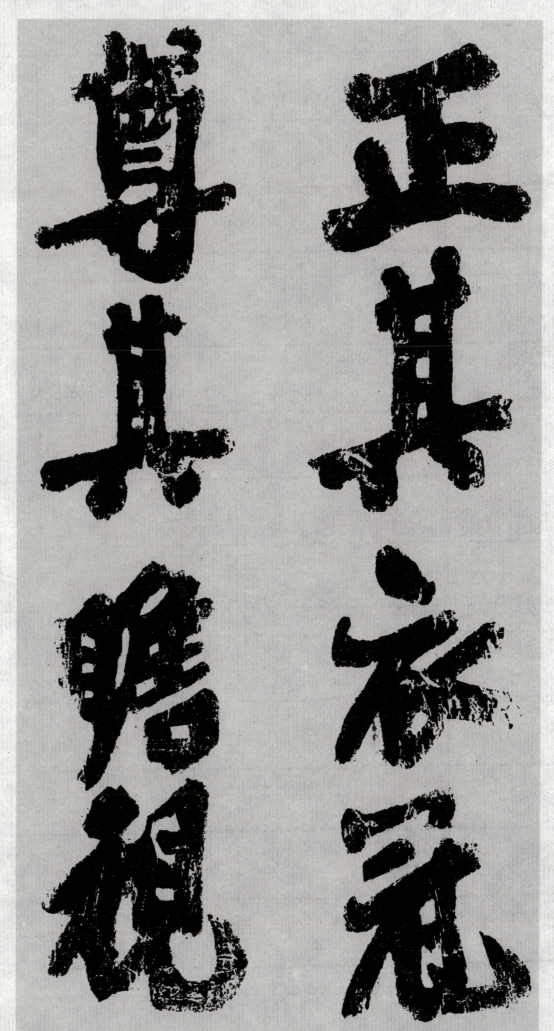

朱熹書法全集

墨蹟

詩文

〇三三

〇三四

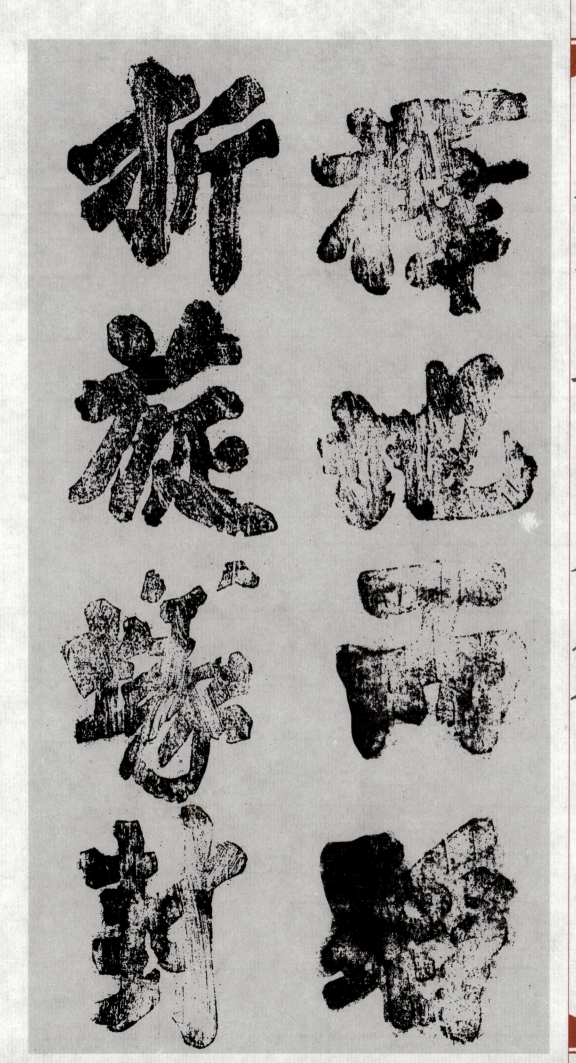

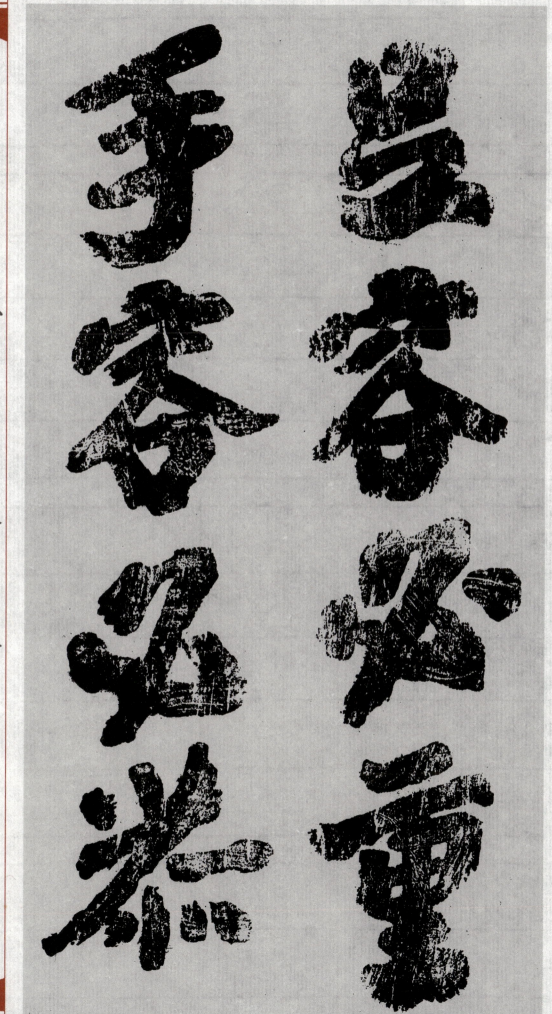

朱熹書法全集 墨蹟 詩文 ○三五 ○三六

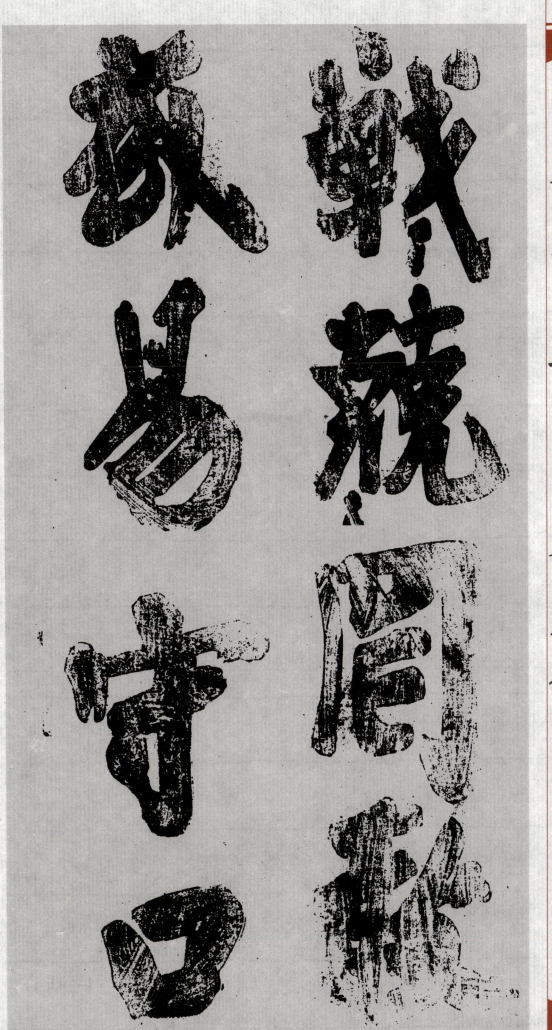
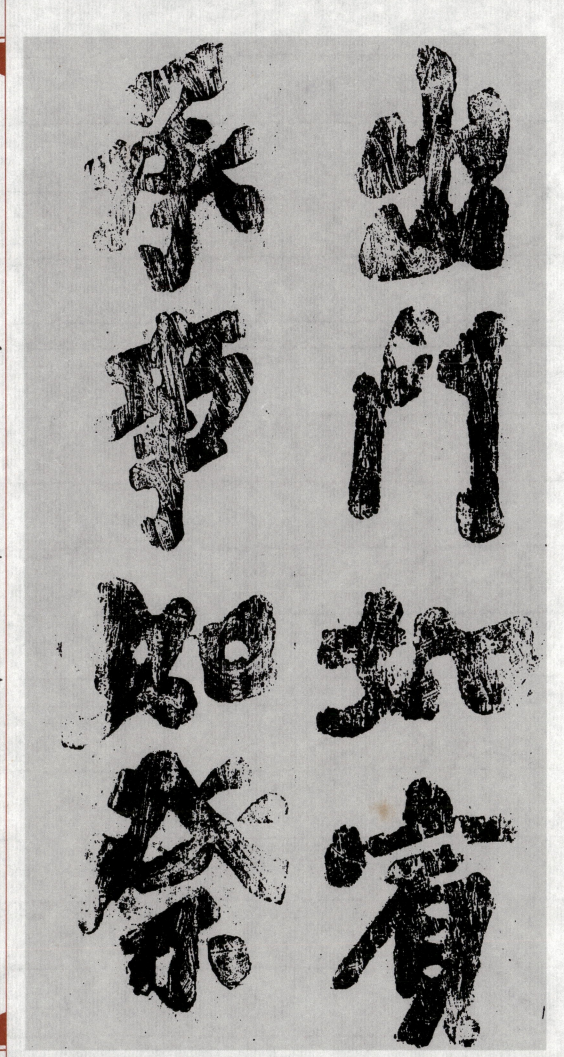

朱熹書法全集

墨蹟 〇三七

詩文 〇三八

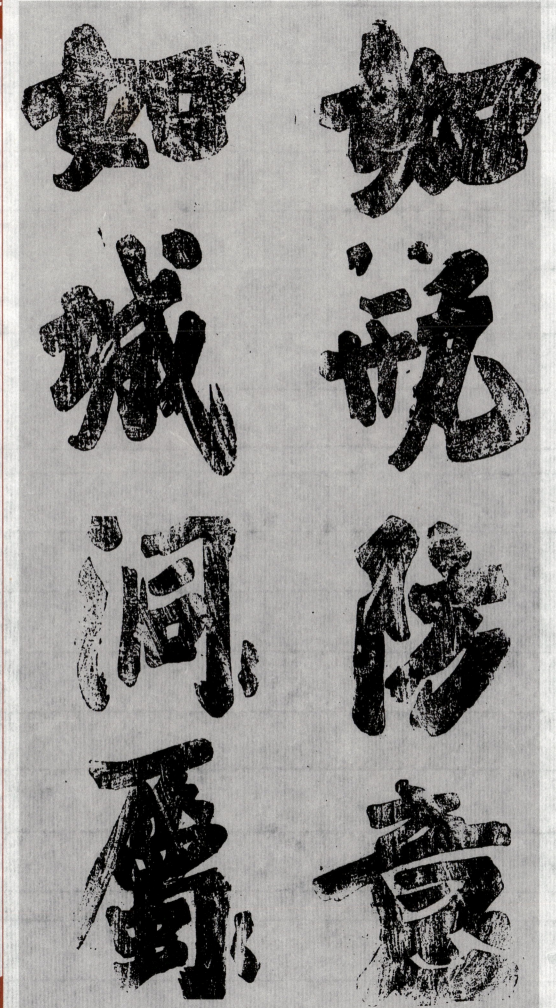

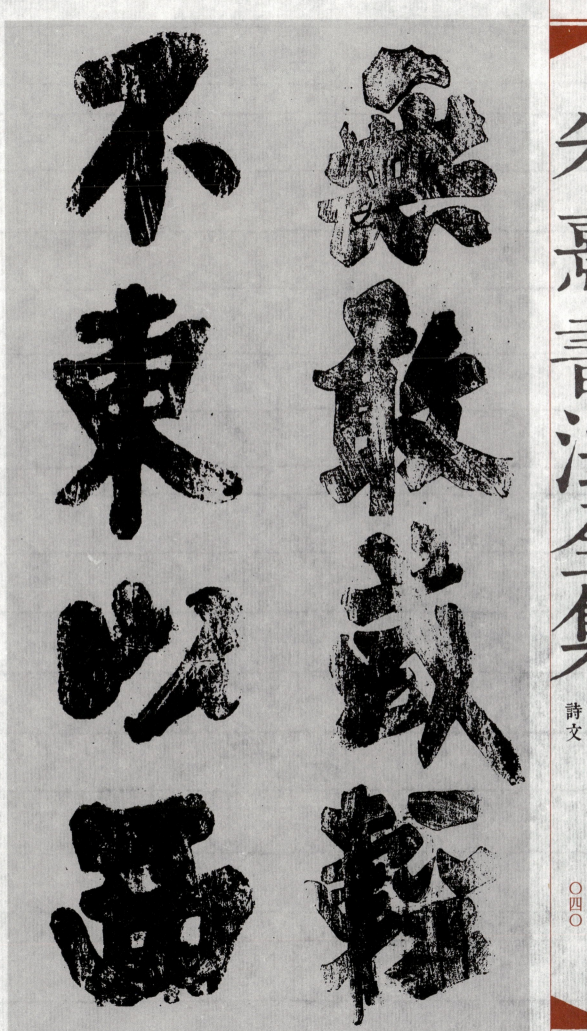

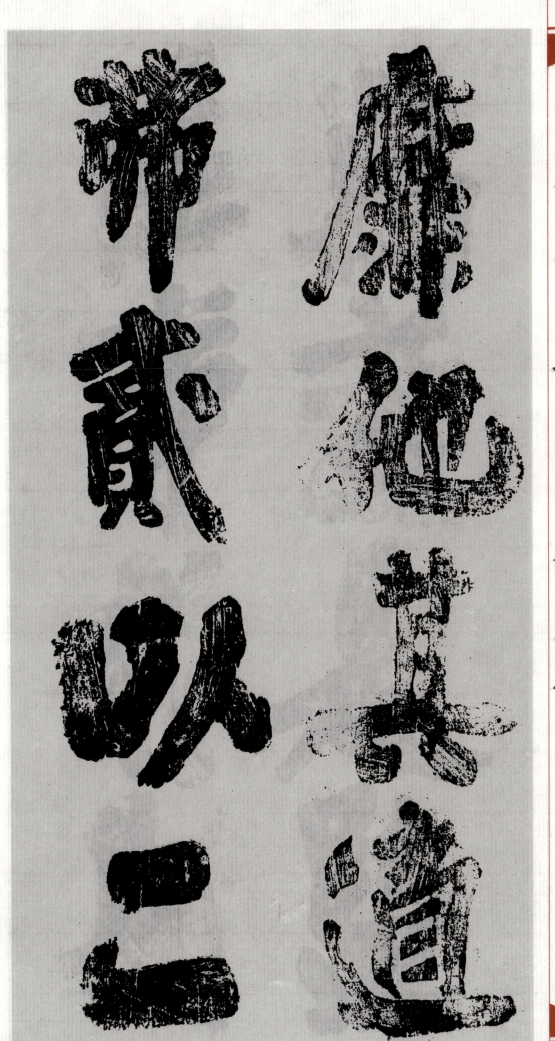

朱熹書法全集

墨蹟

詩文

〇四二

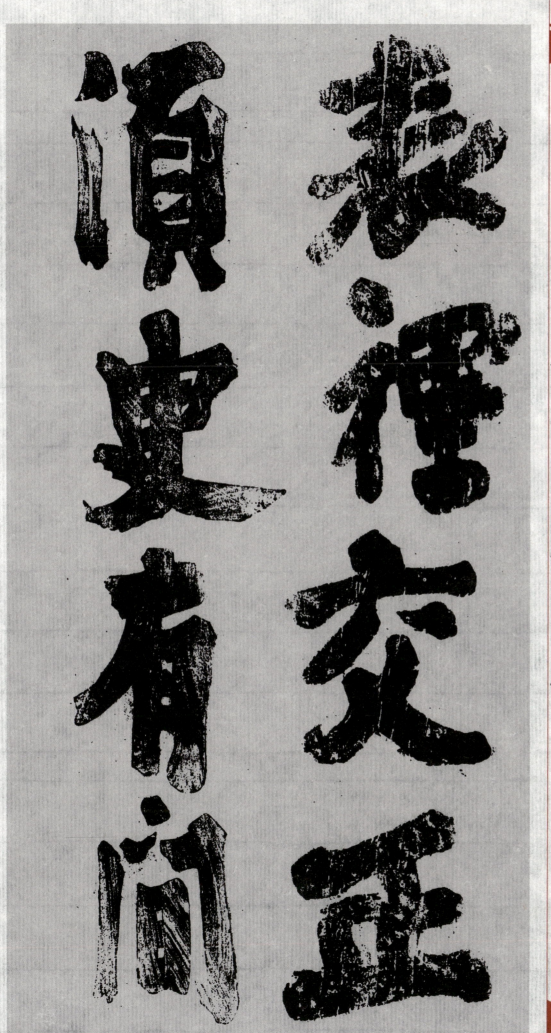
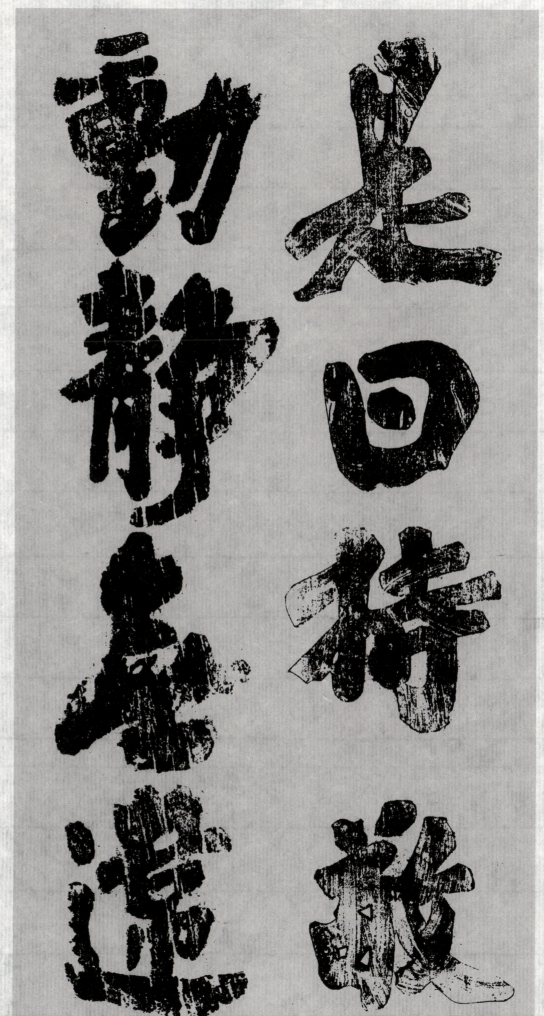

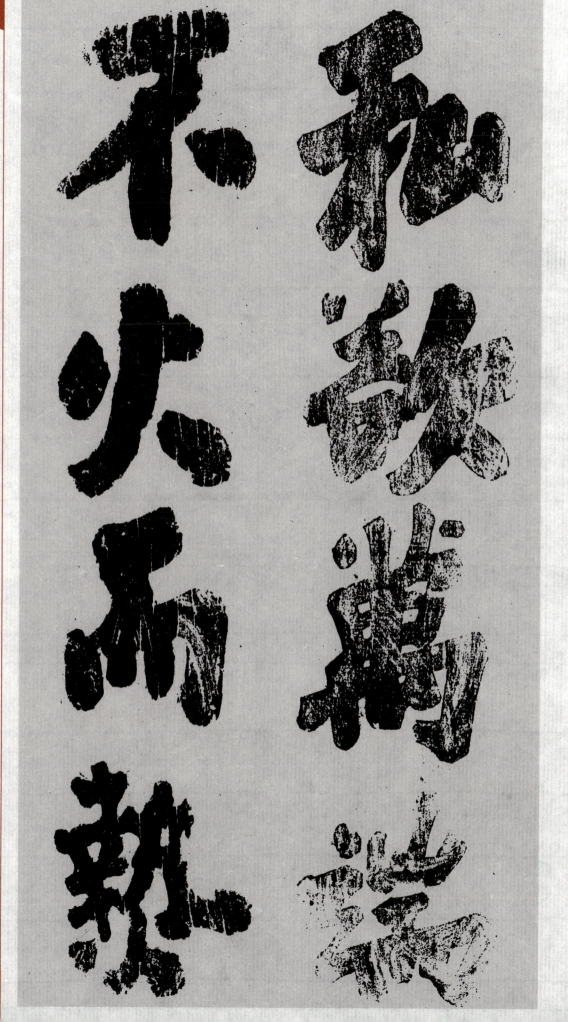

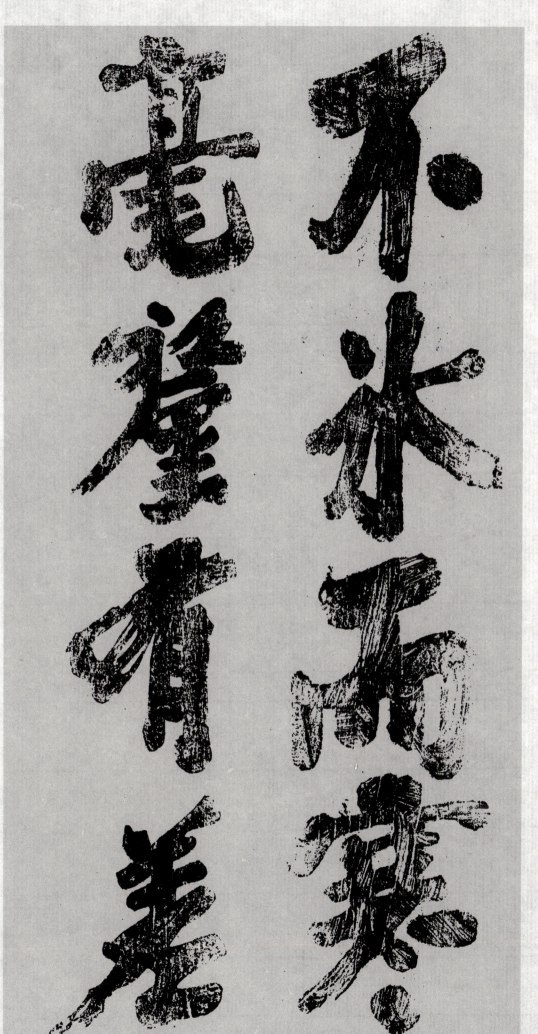

朱熹書法全集

墨蹟

詩文

047
048

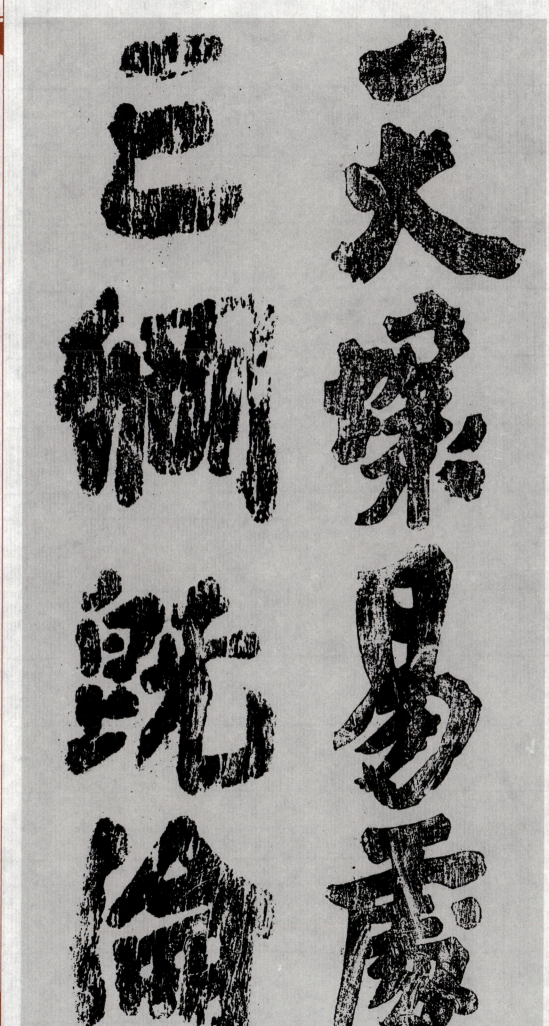

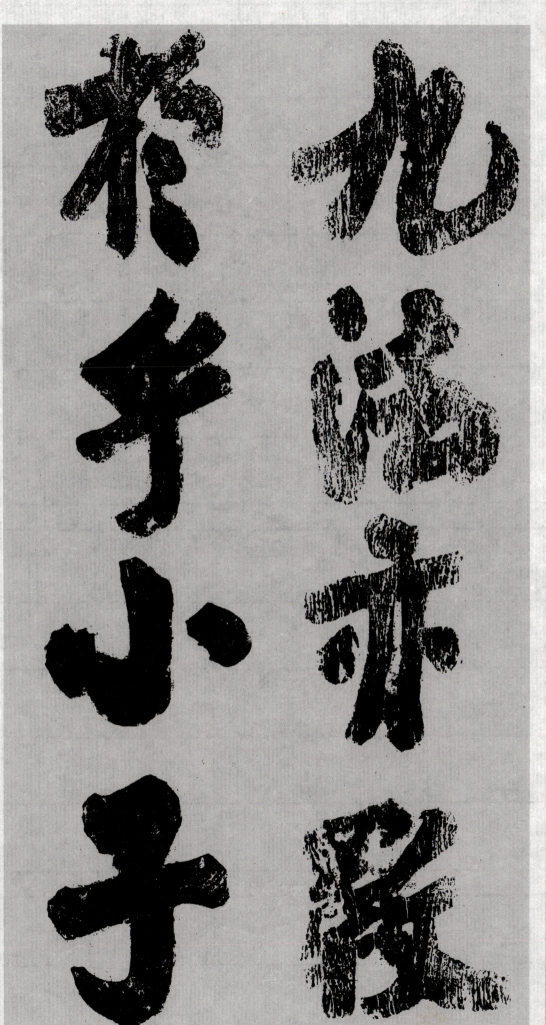

朱熹書法全集

墨蹟 〇四九

詩文 〇五〇

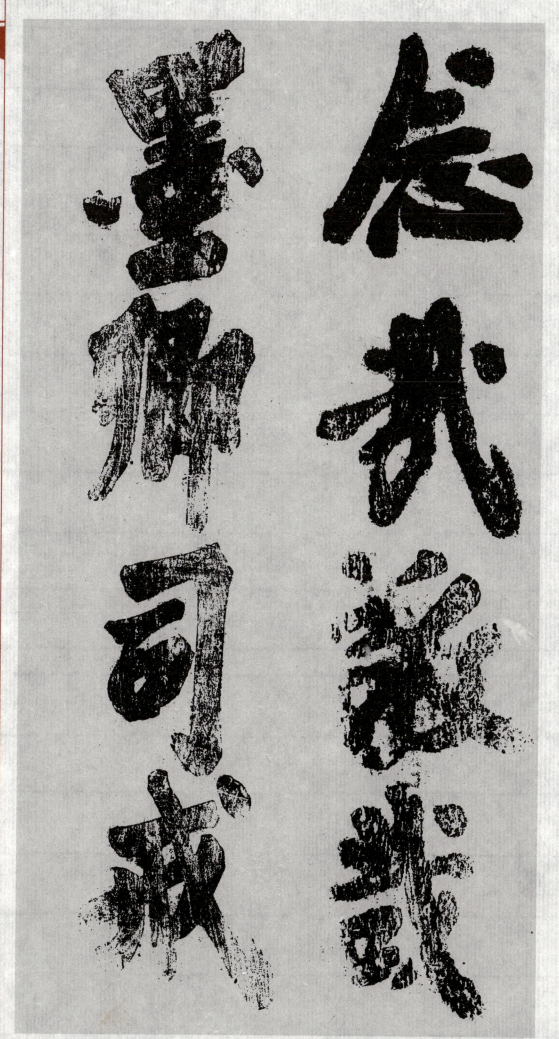

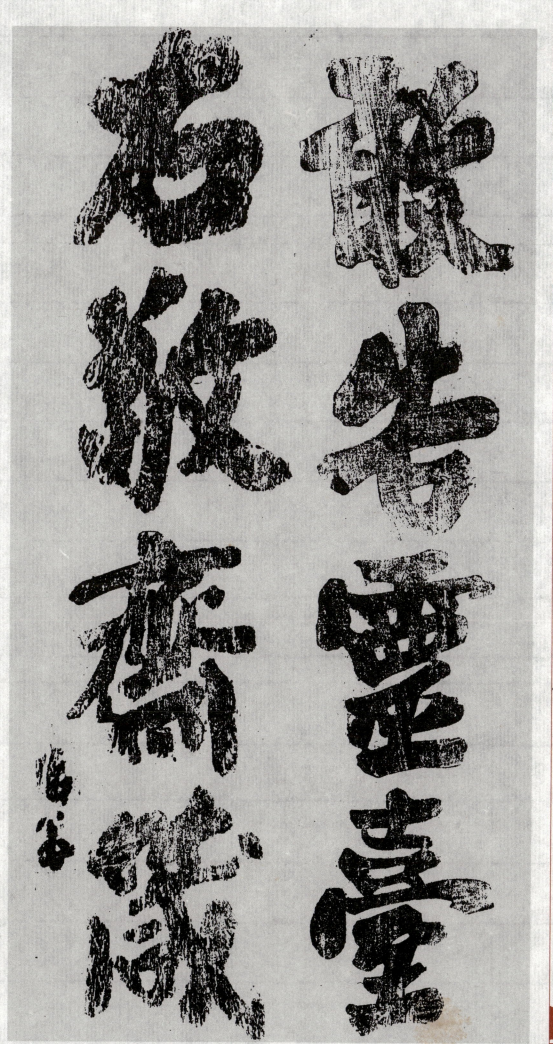

朱熹書法全集

墨蹟 051

詩文 052

朱熹書法全集

墨蹟
詩文

〇五三
〇五四

朱熹書法全集

墨蹟
詩文

孝第忠信
禮義廉恥

朱熹

碧海翻法曉
青雲兔為堂

晦翁

朱晦庵與南老帖

五月十三日熹頓首啓上大和
尚靜侍玉趾尊候
動靜無玉指厚
惠書撲審比日
侍以安隱為慰
天气已勝風雨頗游涉歲徑且一
造此下而方有些事不能參覽
每以為恨念之間
故人挂錫其間想見
日從生所而離群中
就此風月此畫畫為念也
新詩見寄筆勢超越又此佳時

朱熹書法全集

墨蹟
書信手札

（右頁）
而見之此但
非陵遠適不敢遽可
二別至挂念但據乃等亦以不
免去故未可
寒以予待後賓好本吾如未
為能為雖發刊到今字畫之稍大

（左頁）
須推觀覽上庸如
字畫蓋精筍筑此集蜀蒭者
專意悟日毎栗華加上廿辭
並難俚剝及應後三冊謾惭
四便幸
親正起呈平星無由

右字峰主驰情不宣
自登云台 走怀且加上
国清南与了禅师住方丈
主事殷
清家冬夏清只举时同贵将彼
三山之文时归书也
出师嘉熟城

写怪写日特字去书晚如 塞不
清割成幸
早见宁有便乃时书顺安趋昇
推雁论其寻後好等名達渠旁
装人也
十三 熹画

朱熹書法全集

墨蹟

書信手札

065
066

朱文公

正月廿日熹 拜言再拜
教授學士賢兄特辱
問訊往良深此番和書惟
讀畫而好
尊侯起居
畫素頤為藝勝且為學問之戒
比痛豆甚至勉為

家中力不能堪甚矣
去冬此之於上計當如四月當堵吉甫
旱中親舊書皆深切都懷若
吾兄久屈華鉉強使元家裡慘月上學遂不任費
餘鍵如向者
經由堂間陳中卿諸者望而為洞此方相访玄晤承

朱熹書法全集

墨蹟

書信手札

069
070

朱熹書法全集

墨蹟
書信手札
071
072

熹頓首再拜上覆 熹所居深僻絶少聞逢者且
已涉春祠一請
萬廷清瞻
起居裕文履懌不可名喻伏惟
長才遠略勠於民政

熹頓首再拜上覆

筆書所扚爲可也睎寢此事
當路之君子以進退人物圖起事功而織業生口甘起然無畫
手之之所染孰者非穀私扵
門下也
追託之去心將在朝夕頓
強食自愛拱而讀之耳

熹頓首再拜上覆

右六月五日熹頓首再拜奉
書當聞
況者慰沙後庚暑
侍履當益佳
廟額門之得之且見
朝廷褒勸忠義之意記文久之奉明詔豈敢舍
言然以病況固循遂成稽緩今又大三惧罪

近日方有向安意然以心
先正之靈未即瞑目乃寛數月當為之盡之
父歸自西可寧
至之夫如希復任惟
自愛
不視每共夫人童寧著意出了佳慶承當喜堇拜
君侯惠務

熹頓首

妻情少府足下不審三月表當

時想

老舅信我遊思黙中名勝之地

慕雲山崇苑峰勢泉聲形為

了目以肉親足稱

高懷憂然援琴月夜在籌坡

絕之情乎盡圖書隱跡杜門惺

產勢托溝誦之解乃簡易柅禮

淨之於長安日逍高臥維堅政學

蒼茫無為

行六道者子游拜

熹頓首，必申示，不令人之地承馳至今
上問茅泊新築二畫以負
左右少見遠懷不盡區區
幸悚少府兄此
熹再拜上問
仲妻六日

二月十日，熹按呂吾掾上記
德懵官使真同在舍人者兄
不宣達書不問
動靜乃浮久鄉往
德義新玉堂志此之春和壽雅
寧居趨勝

朱熹書法全集

墨蹟
書信手札
082

(釋文，右起直下)

熹作善禍　去目下冬小甚痛之劇三月來
以來夢兀一肋背不稍動舉事率及不救目
子寒多嫩泥墨以書之信抑府申气勝止乃
至甚皆為尼保夜著近方可書若抑等校名入社
支兒初期意尚第一事逐即不見經自申書上
樣寧頁荒不言硯旌此二悟止而之云歲習

向明舊期蒙頗宦問於時運蹇脈氣盛重
巳至帝和三三藏兒笑久惜恒怎渠重嘉如
生甚為三承雄為六亦經勤至厚達曾附笑平
趣差會百三期惟之笑

以時自愛為居傍重千萬出無不盡
熹拙之再月上記

熹頓首易簡同年
二兄春一府不審
佳慶
聖所畀付侍奉有間
寺丞四外喜賀具上問

熹頓首又再啟竊聞
卜築鍾山以便
親養玄蕪而就清曠使前日之所嘗游而
寄賞者不遂得以為耳目朝夕之玩竊計
雅懷於此獨為遺憾計也甚善甚盛所恨未
獲一登新堂少快心目耳蒙
示鄴文此深所不忘者但向來不度妄欲編輯
一二文字至今未就見此警頓秋冬間或可錄

淨向後稍閒當得具稟札
教也所編乃通鑑綱目十年前草創今夏再
情義倒方定詳略可親把去得擇空須異
時攜歸諸
数日之閒居可就
得矣有末由承
晤伏紙馳情書頓首上覆

八月七日熹頓首啟比兩承
書尺事即報皆秋涼保嗇書堂佳推
宜市之餘
趙丈妻佳福 吉者憂三月疹病畢之喜訊
國家去紀
慶席相尋而至愛喜多并憂為桂要怀物美太旦可
母呂奏病豐學增世用葬間必卷

朱熹書法全集

墨蹟 087

書信手札 088

朱熹書法全集

墨蹟
書信手札
〇八九
〇九〇

朱熹書法全集

墨蹟 〇九一

書信手札 〇九二

閣卑夏及秋郊多雨佳子及告歸淫女姓甚不問
越廬山朱梓如之意冠姜人佐之壽康甚同幸幸為慰意
承諭令呂夫信者屋在舍人之親如煙雲者守幸甚幸
之此幸 五門居
舍人知郡郎中議以學表

真寳以季夏人授日者恭惟
知郡朝議大雅德在行
神物護相
左候起居萬福盖講聞
德望為日益久而僻處窮壞無徑瞻見
頓色此懷郷往日以拳之前承
不鄙柱誨愉心
專頒摩華之初心祗以慰籍許與之意良厚自顧素隨之

朱熹書法全集

墨蹟
書信手札
〇九三
〇九四

（右側信札）
其將何以稱此愧懼慄慄不容於心深欲一趨道左於見
下風具謝
熹弟昆三厚而苦其疾暑工廣天日千人鐵里中亦隨分有應酬之擾擾
未克如願引領
清塵德切馳仰藉承
大體六少違和計旋即勾藥矣
開府有日旋設之吉必已素定
下問之及書於愚當些仰竄

（左側信札）
雅志惟恐不盡於義理而務合於中和是則必無達人自用之失剛柔實
蘊於偏美蓋以無倦千里蒙福可勝言共使還略布萬一
襄寵幸甚々
暑行切気
益厚練俟前途
右謹具
呈
六月　日新安朱　熹　劄子

朱熹書法全集

墨蹟
書信手札
〇九五
〇九六

（右幅）
主 明蒙
賜筆感媿之劇何有不識事無以仰報隆專
得諧
見人遽擾究布
上意 惟亮

（左幅）
面覆
孝淮具
呈
提舉中大奠文 台
有日寧静整置諸閣提筆兩端沙里朋芋子筆硃三劑子

朱熹書法全集

墨蹟 書信手札

熹前此便中累奉
鈞翰之賜去月末間拜問晤歎
謝誠竇計之逮
登徹繼此未遑嗣問下情但切瞻仰 熹前兩具
稟誠覬清羽三事伏想已嚴
鈞念矣但延頸計日以俟
賜可之報而杳然有聞來病之軀日益疲憊舊懷立
外加以洞泄不時萬旬未止兩目昏澁略不復見物如作此
字但以意摸索寫成畫其大小濃淡略不能知又以齒牙搖

方不能自寬薄書期會之間又不敢全然曠弛日夕應
接吏民省閱文案若更旬月不得脫去即精神氣血內外
枯耗不復可更支吾矣至於郡計空之有失料理猶未
暇以爲憂也今有劉日申懇之賜
懇念
二三門不敢輒私書齋之舊寃暫託劉堯夫圖正
究轉閱自矣
論道三餘賜以

熹伏辱早從賜誨寶不勝感望於
門下庶望拜手不勝祈祝之切伏冀
鈞照

台座

熹頓首

……南康軍監……朱熹上

昨日遇間三具
稟到蒙偶有家民不從教者不免具
奏申
者聞是人敢獵有素伏想
丞相於里社間久已書其為人特賜
敷奏軍作行虎千萬幸甚 熹今書三衛若路別得具
稟冶
台座

熹頓首
呈

朱熹書法全集

墨蹟

書信手札

朱熹書法全集

墨蹟

書信手札

一〇三
一〇四

閩中□盛欵議

鄭子元驥遷也溫日遠耳

此遠之教屋既邕迟訪使善護之連春寧未寧來未先

雲用門□□惇於事畫書不備理也

此冠鉯新

州舍□□對

重〻

右德

喜儕易赤向

德門　慶蒙幸雄　均來多礼

諸卯堂生侍者各休呪拳謹付

毅居之向　惠以併書畫雨盡付浼小

曇齊佳大吉乃今來方　閩中

力有事　不外　喜　再拜上問

圭甫以春雨後寒快惟
知府侍郎殿撰侍郎大間判府厳
祖納擁護
尊體動止萬福
熹寧
慈幃粗遣但祠禄已滿再請未諾人
郭云撥款可得未知然否
意外之費俊尔百出不可支吾親舊有形杵惟南者
鄉人多往経之，點殊妄意為此於事有買田雇夫之資
互此信貸第一就緒之三年間……迫日一惠病作
幾此後不常忙旬月間方始無所擾係不敢用力觀書但
特間齋偏間新著廿六卷權物一條始方通暢無語
前此搶不免是冷說故去以更後未獲看即夕嘗別寫
似當本等
附者閩有此偏家病為非佳後心子下為書一如桂父辟

朱熹書法全集

墨蹟
書信手札
一〇七
一〇八

朱熹書法全集 墨蹟 書信手札 一〇九 二一〇

朱熹書法全集

墨蹟
書信手札

集古跋尾以真蹟挍印本有不同者韓公論之詳矣然平泉草木記跋後即本有者六十字深諸文饒憂富貴招權利而好奇貪得以取禍歟語尤警切是可為世戒且莫文勢上必公乃有歸宿又思谷之術

石能爲者之下印本六無也字凡此疑皆當以即本爲正云十三年四月既望朱熹記

華山碑仲宗字洪丞相隸釋辨之乃石刻本文假借用字邪歟公筆誤也

任公忠言直道 銘於彝鼎 列在
史官 而生帖之傳尤可以見其當時
事之曲折 此墨嘗歸李公 而所為太
見而惓惓也 任公曾孫清叟以其墨
本見遺 之後以屢想見風烈殊激
慕懷之氣 頗與芝子孫相交勉
厲 以無忝為山仰止之意 為淳熙
甲申六月十六日新安朱熹書

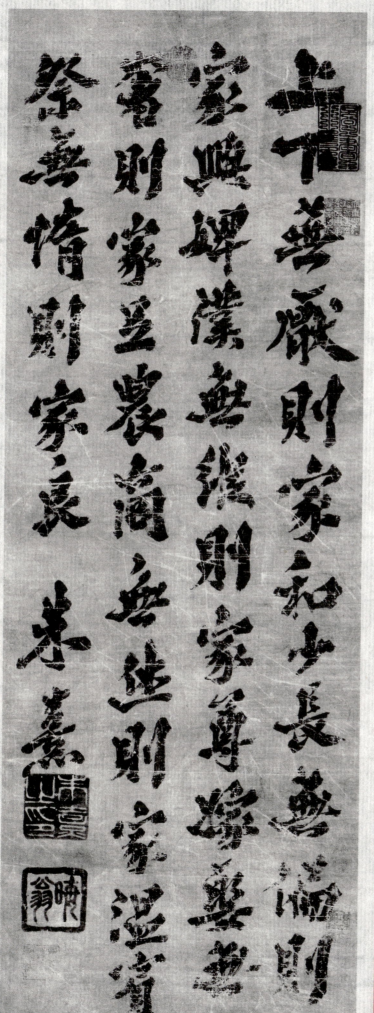

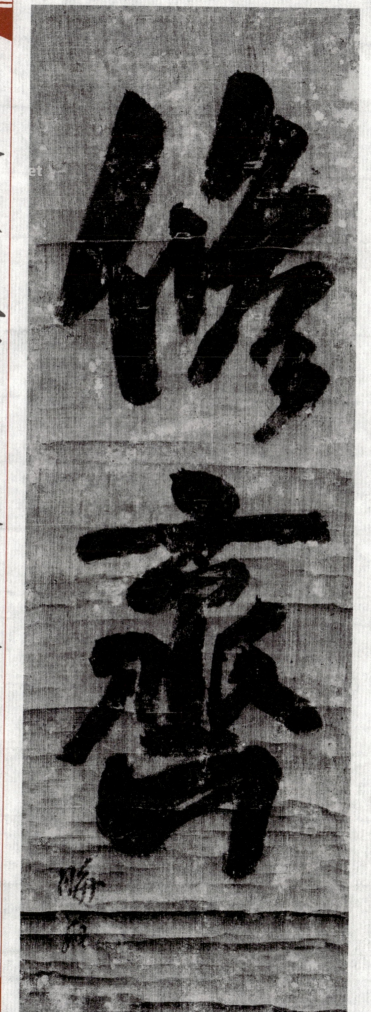

朱熹書法全集

墨蹟 一七

題字 一八

朱熹書法全集

墨蹟 一一九

題字 一二〇

靜神養氣

晦翁

淳熙元年五月朔日新安朱熹書

長山世譜